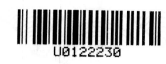

钦定三希堂法帖（十六）

陆有珠 主编

钱勰《司空帖》，刘焘《昨夕帖》，王巩《冷淘帖》，王岩叟《大人上问帖》，米友仁《文字帖》，薛绍彭《昨日帖》《致伯充太尉札》《元章召饭帖》，刘正夫《佳履帖》，邵䶵《致存道良亲司理尺牍》，周邦彦《屏迹帖》，张舜民《五味子汤帖》，章惇《会稽帖》，蔡京《节夫帖》《宫使帖》，蔡卞《雪意帖》，翟汝文《致宣抚观文仆射相公尺牍》，李纲《近被御笔诏书尺牍》，王之望《致季思通判学士尺牍》，张浚《远辱手翰帖》，赵鼎《郡寄帖》，韩世忠《总领帖》，孙觌《致务德知府学士尺牍》，王份《薄寒帖》，蒋灿《书诗帖》，吴说《区区叙慰帖》《门内帖》《昨晚帖》，张孝祥《休祥帖》，康与之《宫使帖》，叶梦得《致季高贡光亲契》

广西美术出版社

前　言

　　《三希堂法帖》，全称为《御刻三希堂石渠宝笈法帖》，又称为《钦定三希堂法帖》，正集 32 册 236 篇，是清乾隆十二年（1747 年）由官廷编刻的一部大型丛帖。

　　乾隆十二年梁诗正等奉敕编次内府所藏魏晋南北朝至明代共 135 位书法家（含无名氏）的墨迹进行勾摹镌刻，选材极精，共收 340 余件楷、行、草书作品，另有题跋 200 多件、印章 1600 多方，共 9 万多字。其所收作品均按历史顺序编排，几乎囊括了当时清廷所能收集到的所有历代名家的法书墨迹精品。因帖中收有被乾隆帝视为稀世墨宝的三件东晋书迹，即王羲之的《快雪时晴帖》、王珣的《伯远帖》和王献之的《中秋帖》，而珍藏这三件稀世珍宝的地方又被称为三希堂，故法帖取名《三希堂法帖》。法帖完成之后，仅精拓数十本赐与宠臣。

　　乾隆二十年（1755 年），蒋溥、汪由敦、嵇璜等奉敕编次《御题三希堂续刻法帖》，又名《墨轩堂法帖》，续集 4 册。正、续集合起来共有 36 册。乾隆帝于正集和续集都作了序言。至此，《三希堂法帖》始成完璧。至清代末年，其传始广。法帖原刻石嵌于北京北海公园阅古楼墙间。《三希堂法帖》规模之大，收罗之广，镌刻拓工之精，以往官私刻帖鲜与伦比。其书法艺术价值极高，代表着我国书法艺术的最高境界，是中国古典书法艺术殿堂中的一笔巨大财富。

　　此次我们隆重推出法帖 36 册完整版，选用文盛书局清末民初的精美拓本并参考其他优质版本，用高科技手段放大仿真影印，并注以释文，方便阅读与欣赏。整套《三希堂法帖》典雅厚重，展现了古代书法碑帖的神韵，再现了皇家御造气度，为书法爱好者提供了研究、鉴赏、临摹的极佳范本，更具有典藏的意义和价值。

御刻三希堂石渠寶笈法帖第十六册

宋錢勰書

御刻三希堂石渠寶笈法帖第十六册

先起居贈开府儀同三司司

空一帖

先丗父修懿尚書儀同十八

释文

御刻三希堂石渠宝笈
法帖第十六册

宋钱勰书

钱勰《司空帖》
先起居赠开府仪同三
司司
空一帖
先叔父修懿尚书仪同
十八

帖上元祐庚午十二月六
軍州事颺因移高陽安知
使鋒墳道今装褫付沈氏
以防遺墜云

釋文

帖巳上元祐庚午十二
月知
军州事颺因移高阳安
抚
使辞坟遂命装褫付沈
氏
以防遗坠云

4

宋劉燾書

燾再拜昨夕幸得侍
坐早来廷中瞻望
顔色不款奉
告伏審晚刻
尊候萬裕改月自當至
左右適自局至家親賓終

释 文

宋刘焘书
刘焘《昨夕帖》

焘再拜昨夕幸得侍
坐早来廷中瞻望
颜色不款奉
告伏审晚刻
尊候万裕改月自当至
左右适自局至家亲宾
纷

然逮今未定旦夕专得
面拜使还不备素再拜
五伯父大夫伯母县君
座前

释文

然逮今未定旦夕专得
面拜使还不备素再拜
五伯父大夫伯母县君
座前

宋王巩书

半之作冷淘一杯幸

苟也区区口叙承

惠团饼珍感之至又有

示之聊陈

附诚无烦

宋王巩
王巩《冷淘帖》

释文

巩已作冷淘一杯幸
如约也区区口叙承
惠团饼珍感之至有干
示之聊陈
谢诚无烦

枉书为恳 巩再拜

宋王岩叟书

大人上问

起居未皇奏记但益思

释 文

枉书为恳　巩再拜
宋王岩叟书
王岩叟《大人上问帖》
大人上问
起居未皇奏记但益思

8

友仁惇息承

宋米友仁書

仰之誠秋暑敢乞倍
自壽重
永安必常得吉問
上啓

释 文

仰之诚秋暑敢乞倍
自寿重　岩叟上启
永安必常得吉问
宋米友仁书
米友仁《文字帖》
友仁惇息承

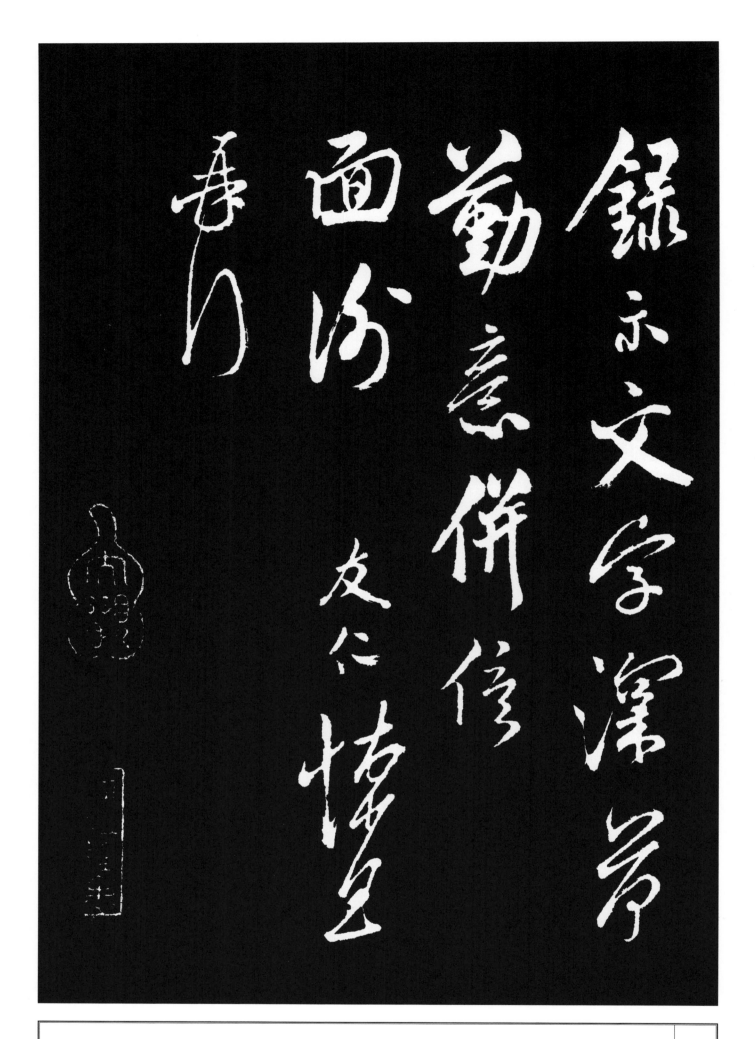

录示文字深荷
勤意并俟
面谢 友仁悚息
再拜

宋薛紹彭書

宋薛绍彭书
薛绍彭《昨日帖》
昨日得米老书云欲来
早率吾人过天宁素
饭饭罢阅古书然后同

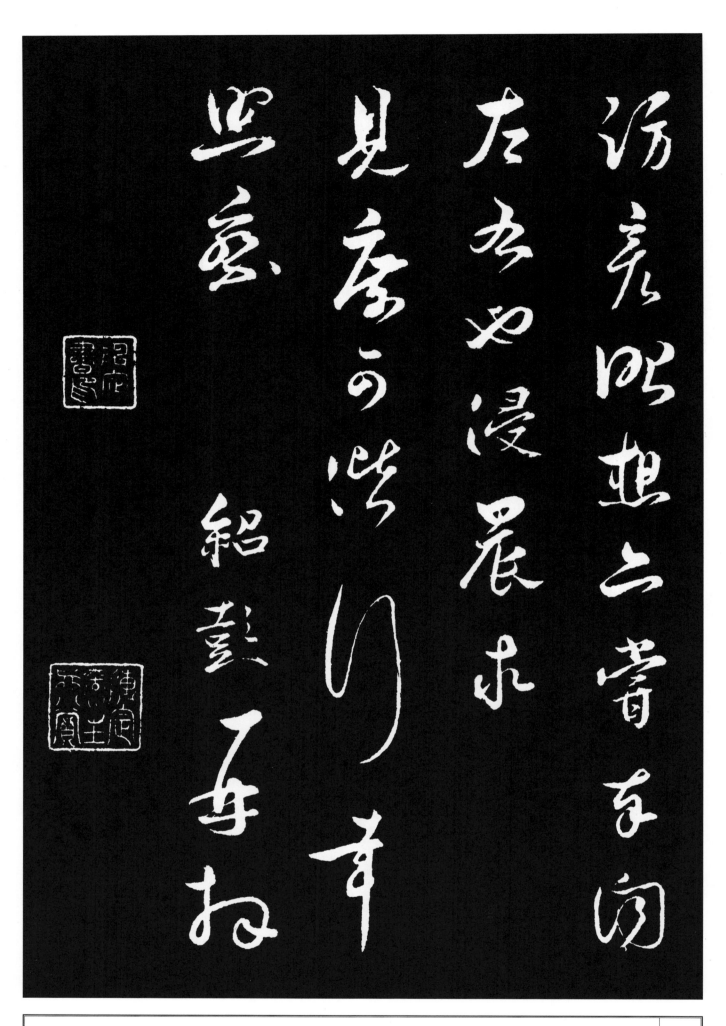

访彦昭想亦尝奉闻
左右也侵晨求
见庶可偕行幸
照察　绍彭再拜

释 文

薛绍彭《致伯充太尉札》

绍彭再拜欲出得告慰

其审

起居佳安壶甚佳然未

称

也芙蓉在从者出都后

得之未尝奉呈也居采

若

是长帧即不愿看横卷

薛绍彭《元章召饭帖》

元章召饭吾人可
同行否偶得密云

伯充太尉 方壶附还
无外绍彭再拜
观
即略示之辛甚别有奇

释文

小龙团当携往试
之晋帖不惜俱行
若欲得黄筌雀竹
甚不敢吝巨济不可

使辞
绍彭又上
宋刘正夫书
植兰又启远辱

宋劉正夫書

正夫

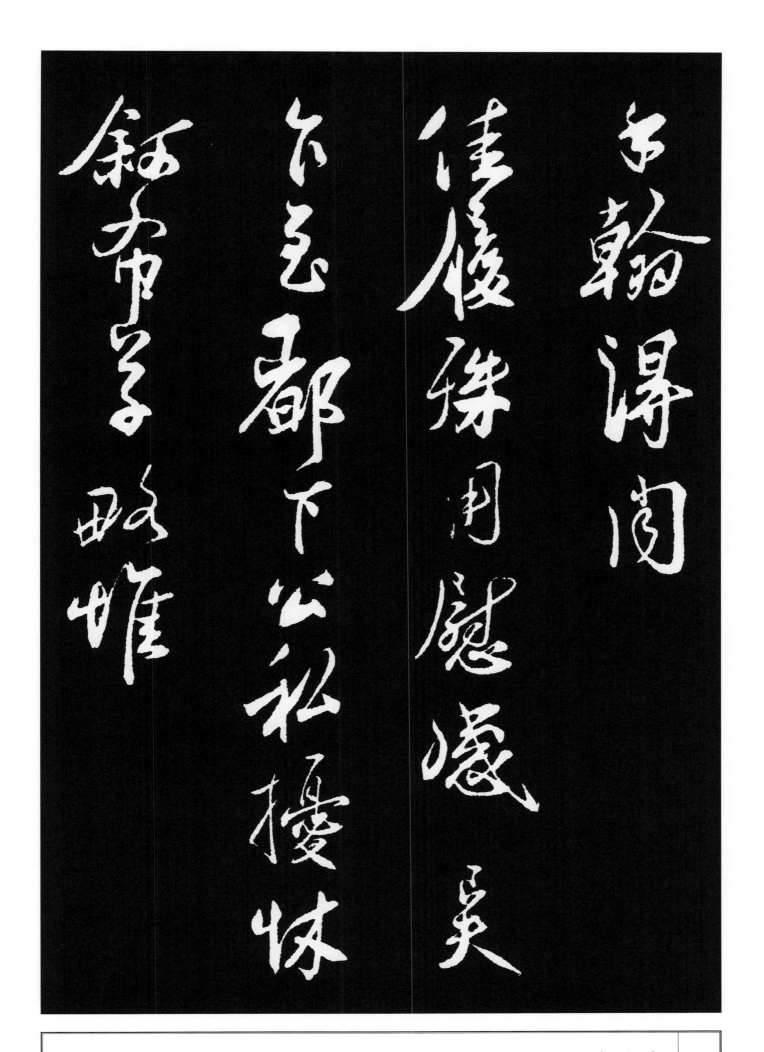

手翰得闻
佳履殊用慰感正夫
乍至都下公私扰怵
叙布草略惟

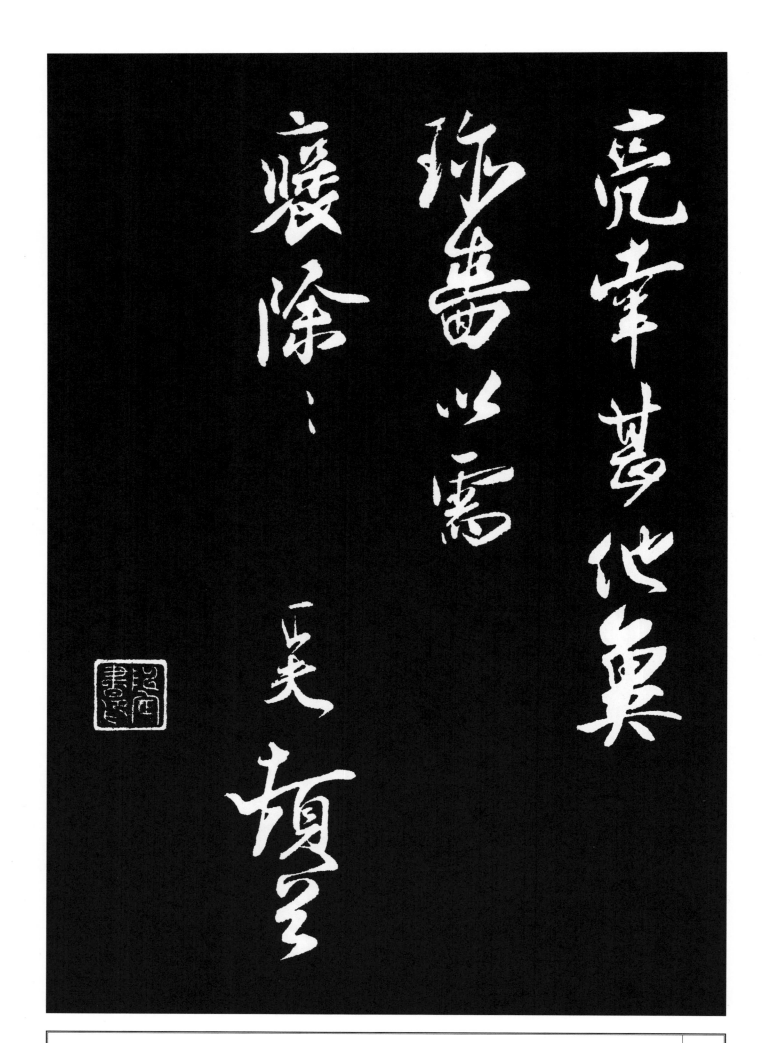

亮幸甚他冀
珍嗇以需
褒除褒除　正夫顿首

宋邵籲書

啟列京俗事區区
遂不果頻上狀乡往何
可言秋暑尚爾不審迳
来公外動靜何如籲无

释 文

宋邵籲书

邵籲《致存道良亲司理尺牍》

籲启到京俗事区区
遂不果频上状乡往何
可言秋暑尚尔不审迳
来公外动静何如籲无

释文

状承乏东排岸勉力祇
职
未缘聚会谨勒手启候
起居唯祈
以时保卫不宣毓再拜
存道良亲司理阁下

20

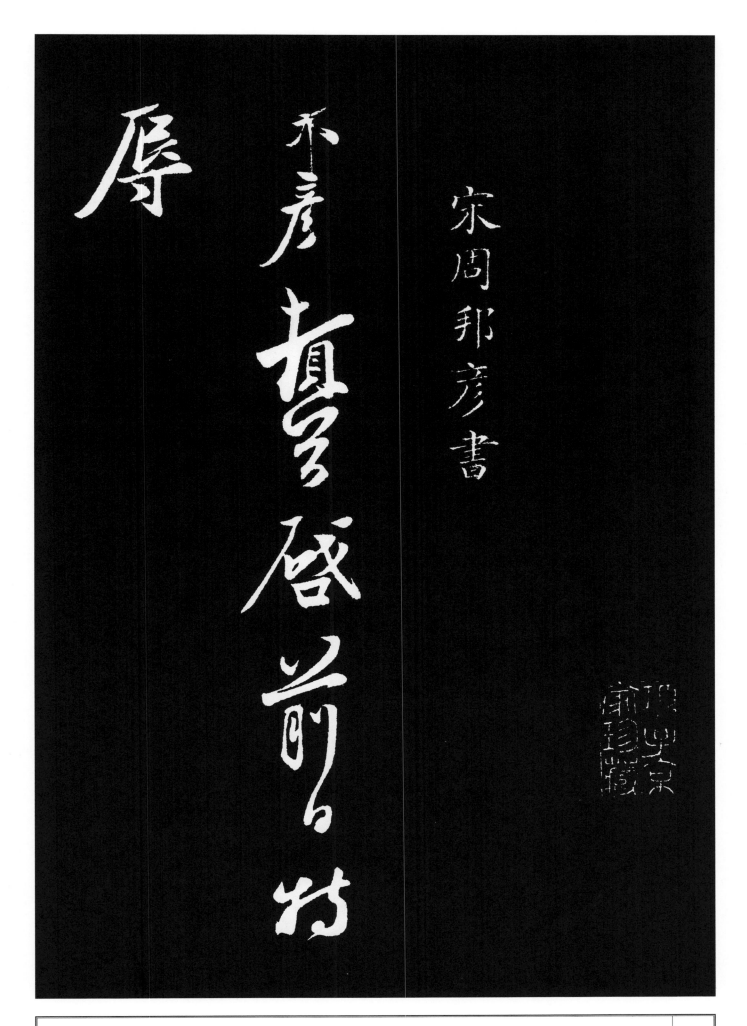

宋周邦彦書

辱彦頓首啟前特

释文

宋周邦彦书
周邦彦《屏迹帖》
邦彦顿首启前日特
辱

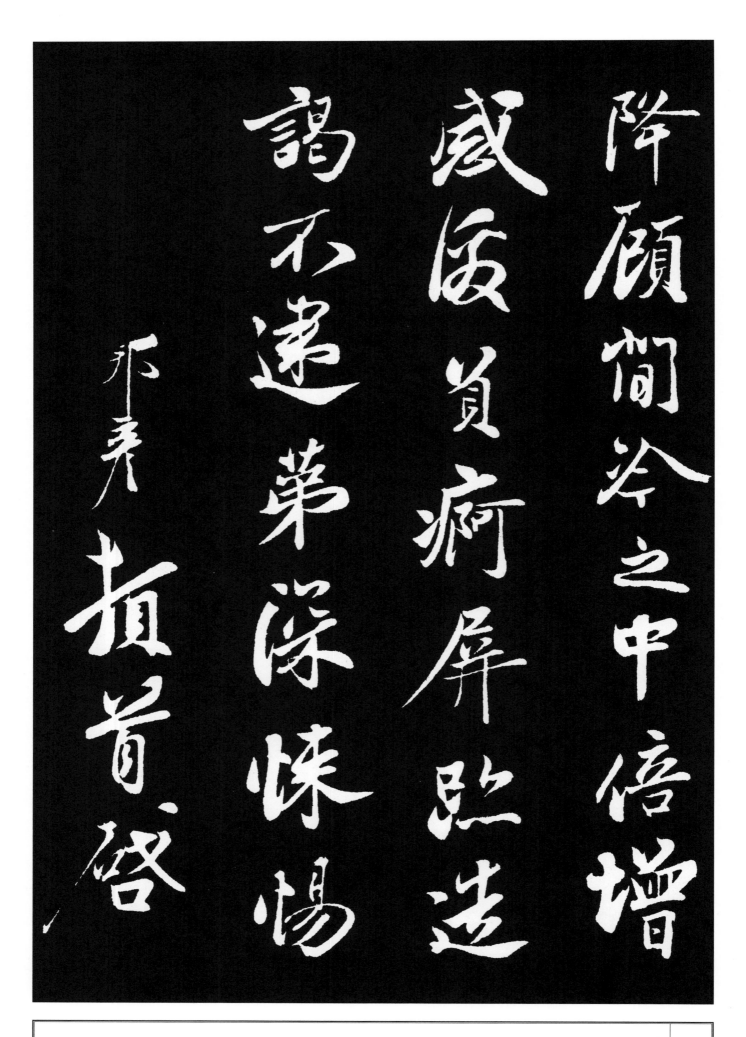

宋張舜民書

添余五味子湯此為新出時可為今已過時所為止水中止者一小餅不

释 文

宋张舜民书

张舜民《五味子汤帖》

承喻五味子汤此当
新出时可为今已过时
不可
为也□家中止有一小
瓶不

知中不并煎数饼册
屑其少不具舜民顿首
今秋僋不远逐客多
致也它干示及□
居中乃同示不因希

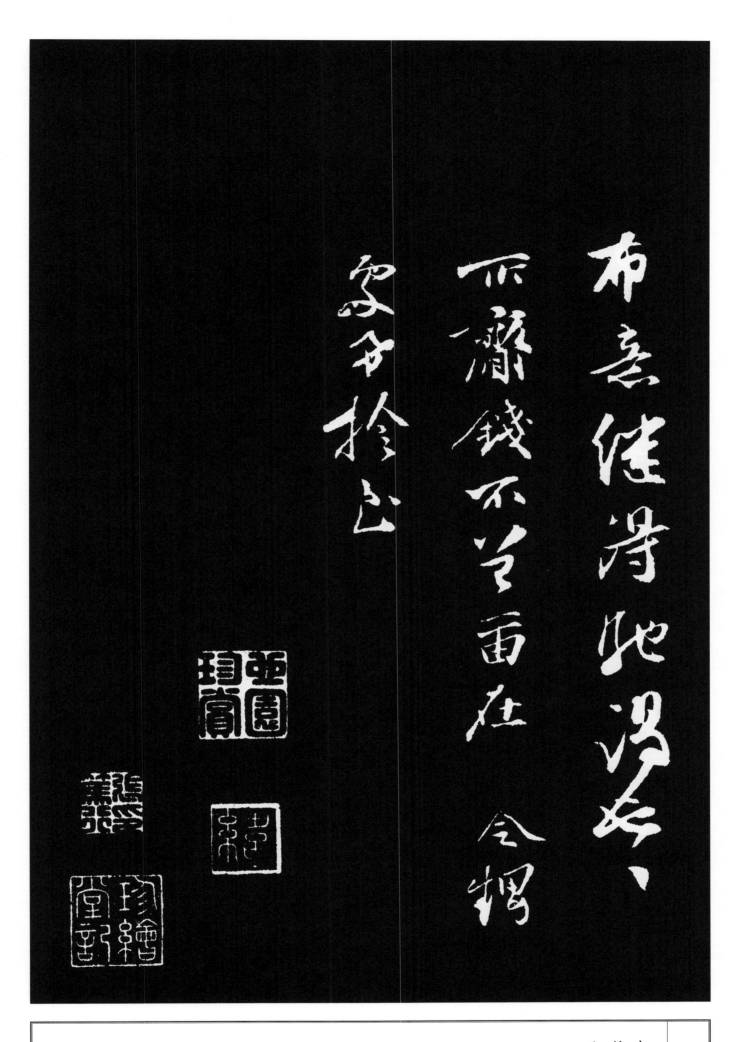

宋章惇書

會稽尊候萬福承待次
維楊想必迎
侍過浙中也宜興度應
留旬日二十間必於姑蘇

释 文

宋章惇书
章惇《会稽帖》
会稽尊候万福承待次
维扬想必迎
侍过浙中也宜兴度应
留旬日二十间必于姑苏

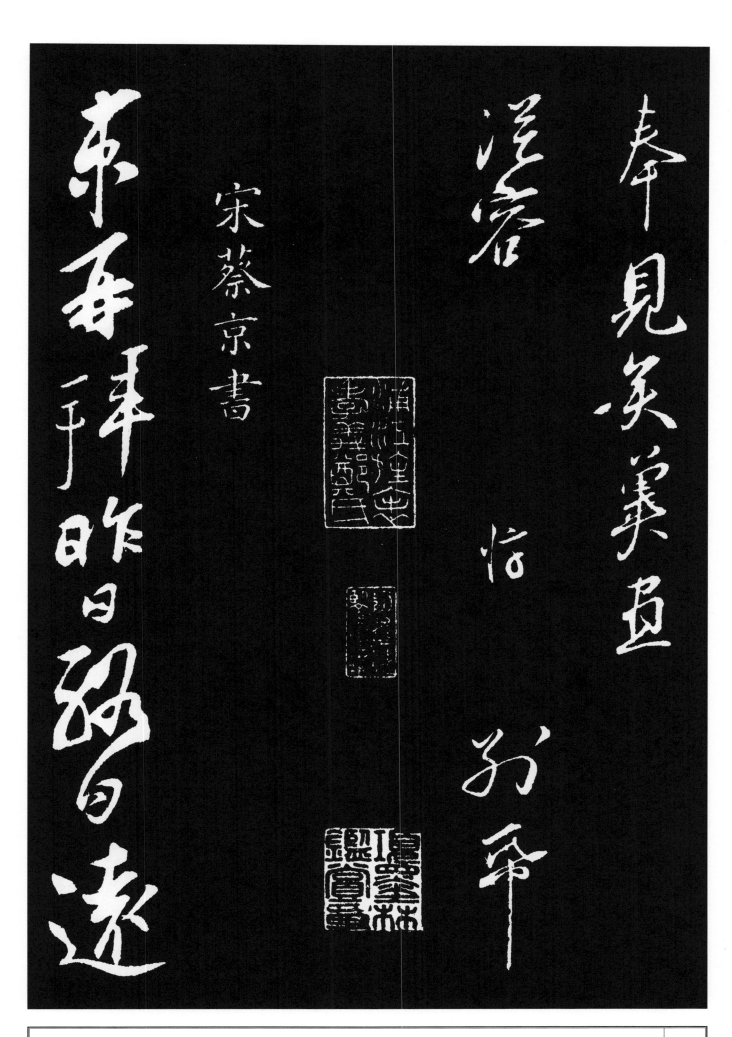

宋蔡京書

劳同诣下情悚感
不可胜言大暑不审
还馆
动静何如想

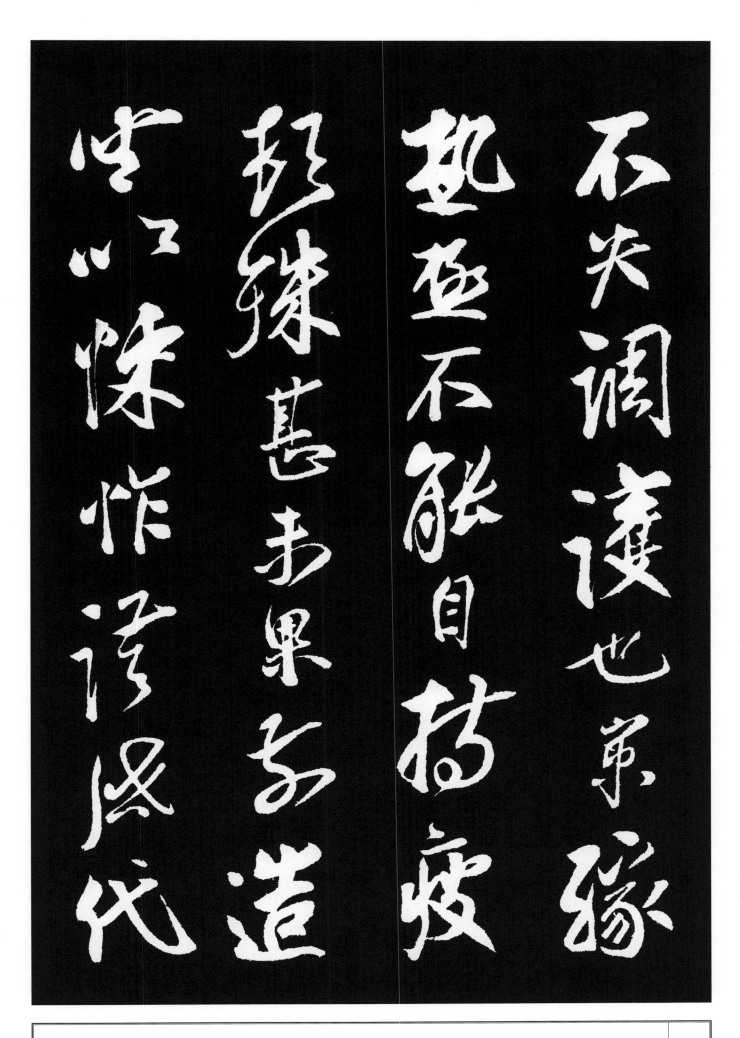

不失调护也京缘
热极不能自持疲
顿殊甚未果前造
坐以悚怍谨启代

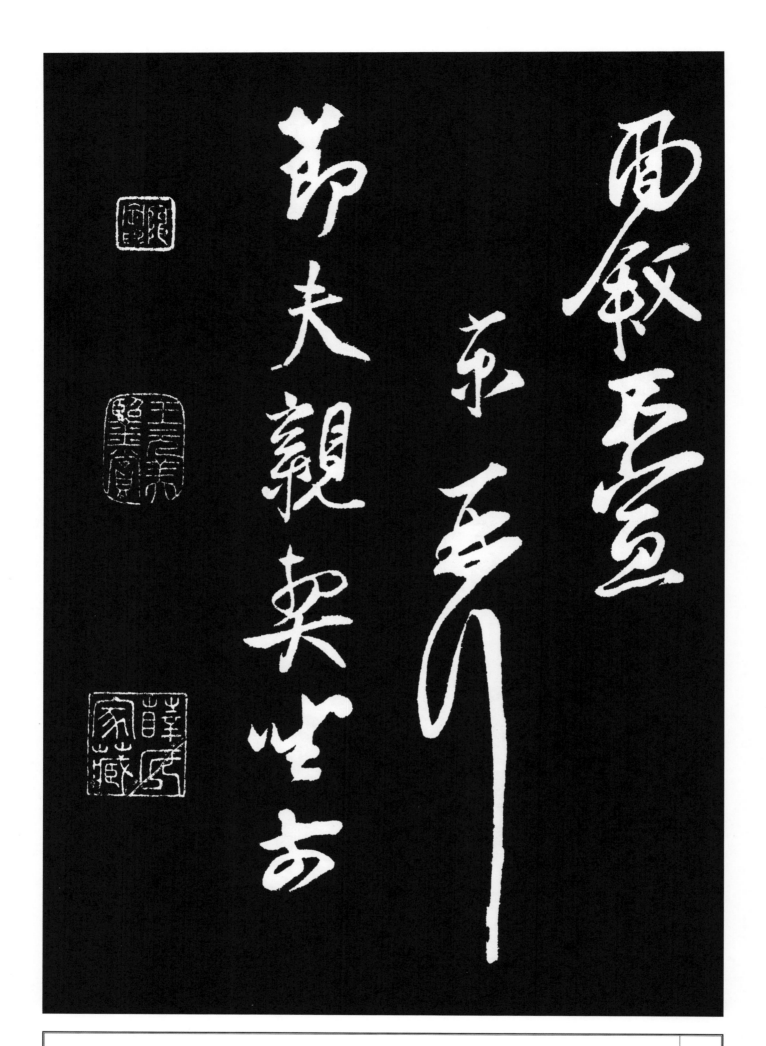

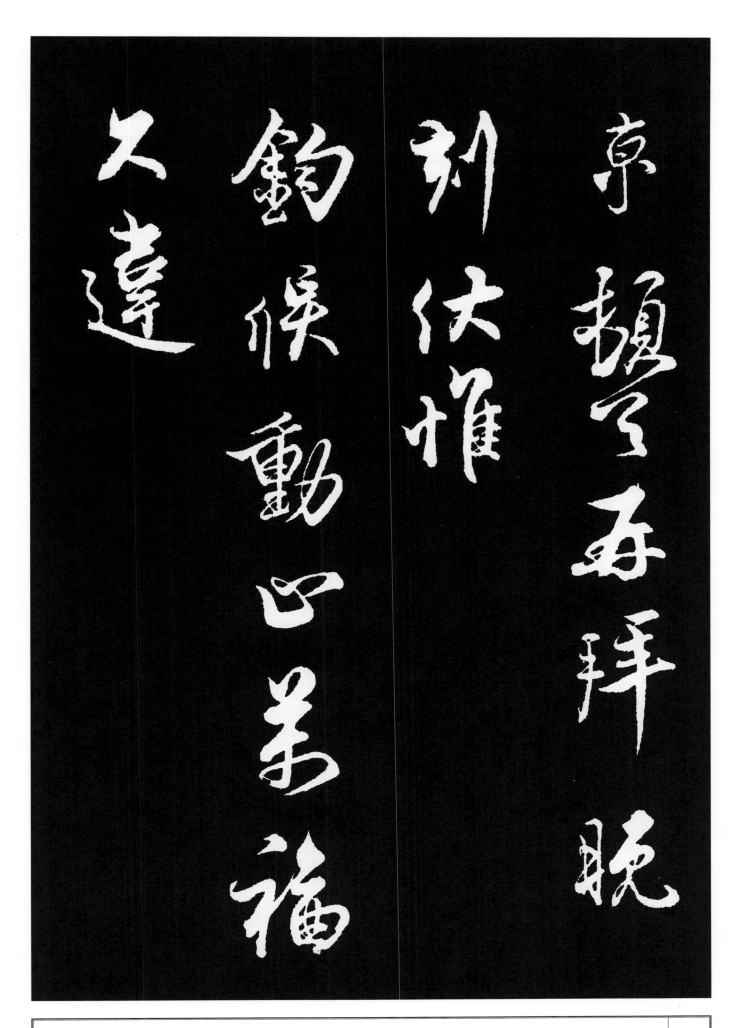

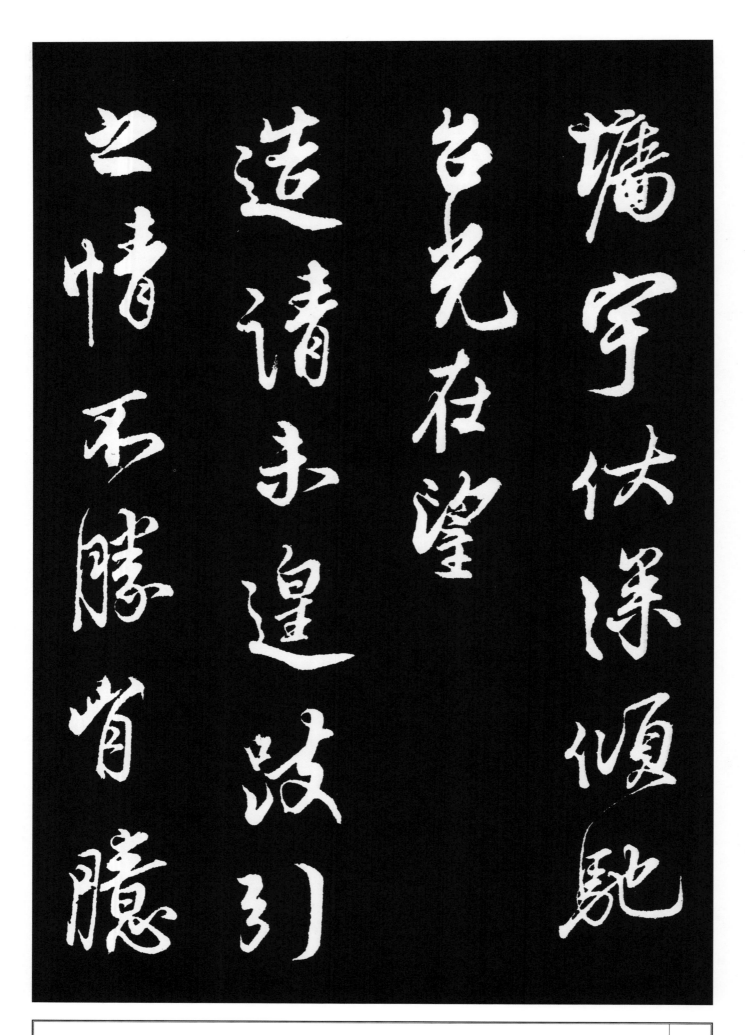

释文

墙宇伏深倾驰
台光在望
造请未遑跂引
之情不胜胸臆

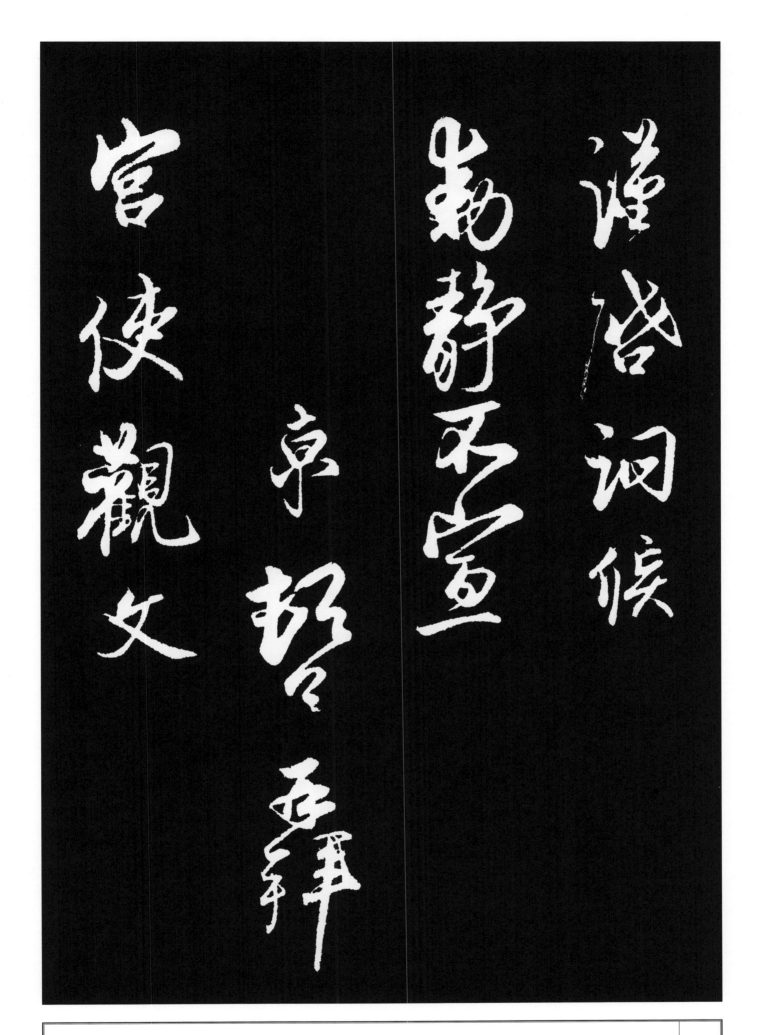

释 文

谨启词候
动静不宣
京顿首再拜
宫使观文

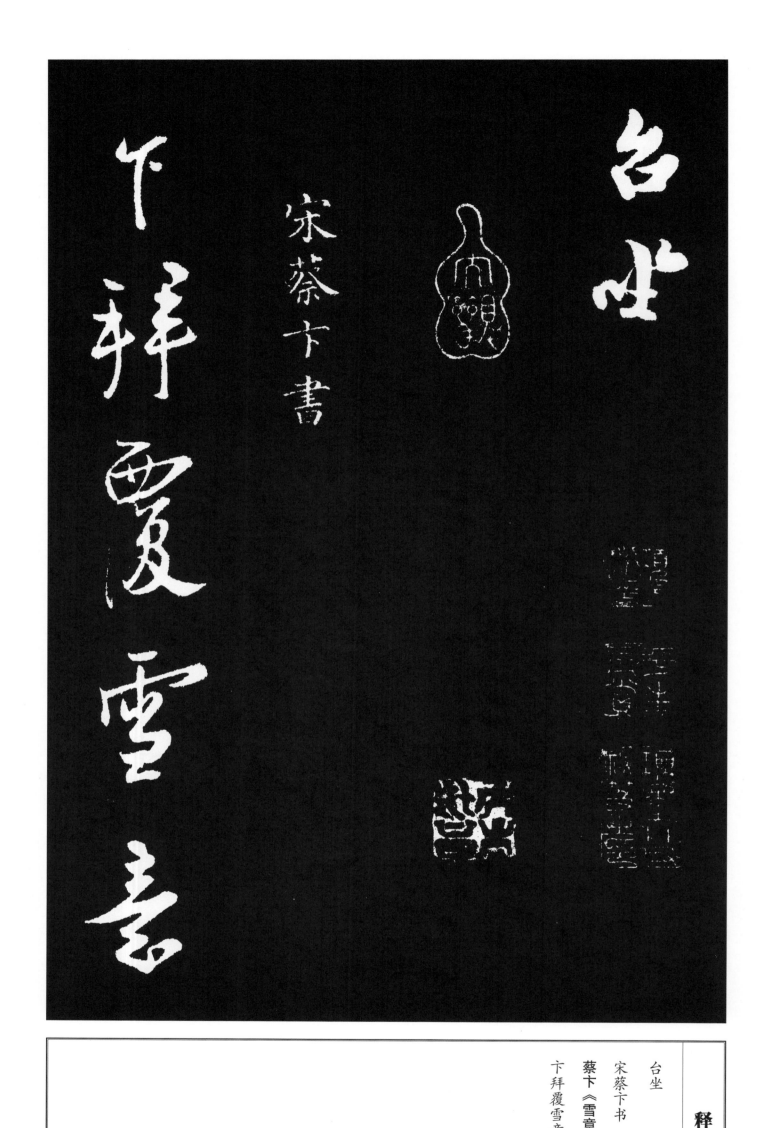

宋蔡卞書

卞拜覆雪意

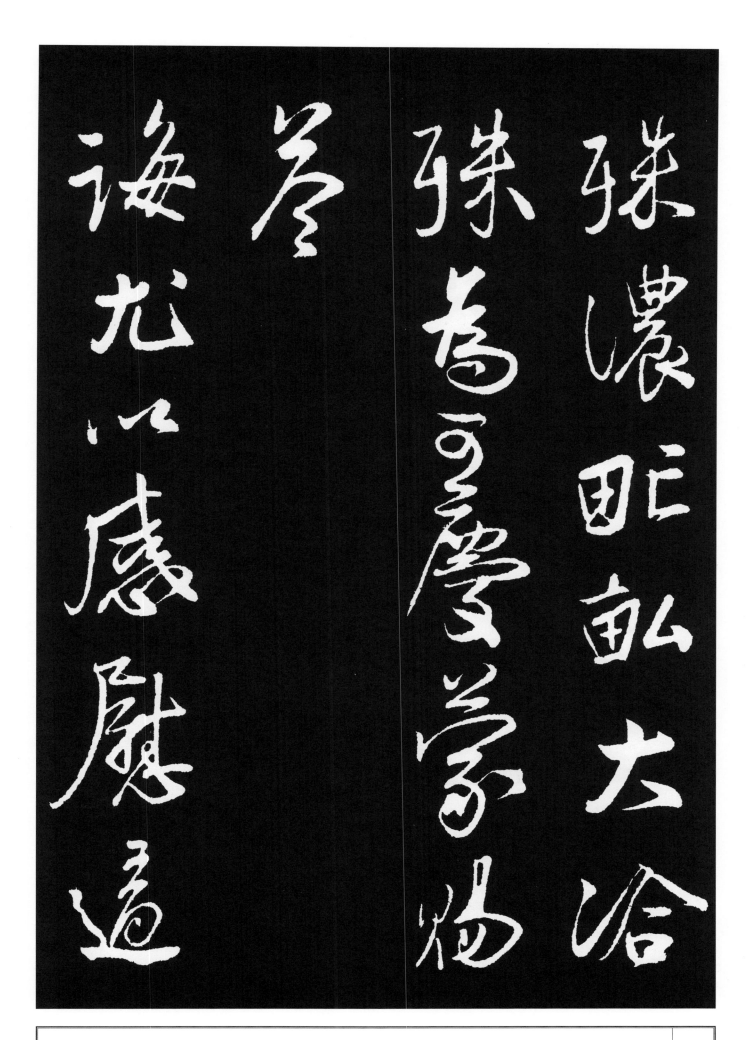

释文

殊浓珉亩大洽
殊为可庆蒙赐
答
诲尤以感慰适

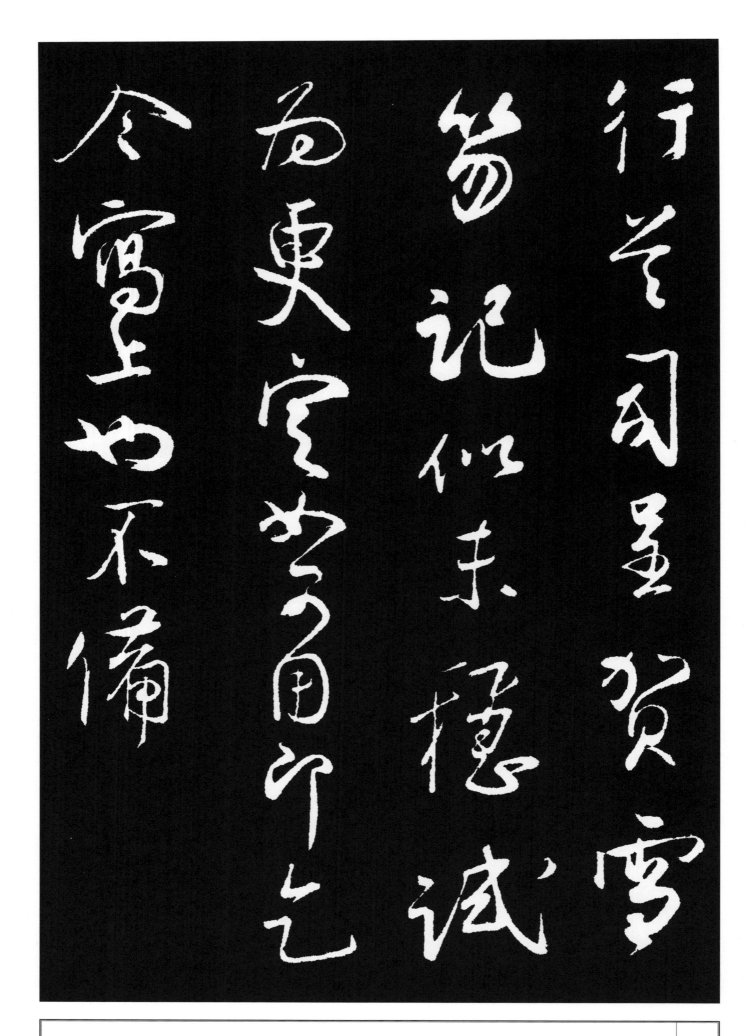

汝文

頓首再拜

宋瞿汝文書

四兄相公坐前

下拜覆

释文

下拜覆
四兄相公坐前
宋瞿汝文书
瞿汝文《致宣抚观文仆
射相公尺牍》
汝文顿首再拜

宣撫觀文僕射相公鈞座

去違

左右有年數矣昨者流

寓閩粵適大祲亦庋止汶文

遲暮之餘掛冠謝

释文

宣抚观文仆射相公钧
座
去违
左右有年数矣昨者流
寓闽粤适大祲亦庋止
汶文
迟暮之余挂冠谢

事杜門自屏不復出謁以
故無緣詣賓次竊意
門下車轍以千數豈一老
庸來去為多少也謹因使
還附承

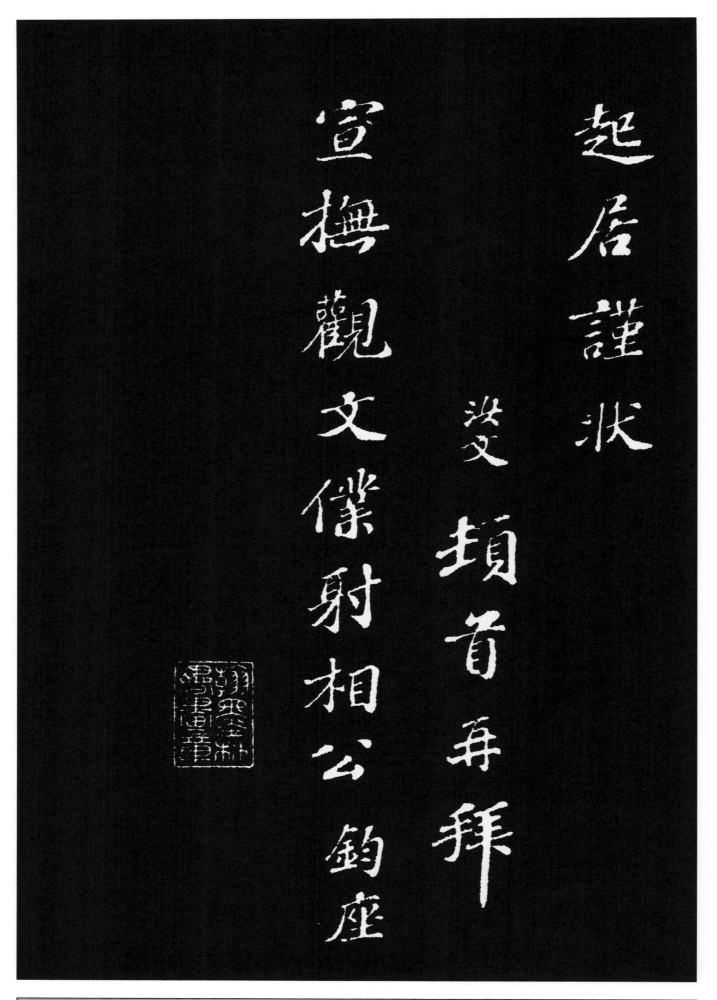

起居谨状
汝文顿首再拜
宣抚观文仆射相公钧
座

宋李綱書

释　文

宋李纲书

李纲《近被御笔诏书尺牍》

纲再拜近被

御笔诏书以向条具边

防利害特加

见谕

上恩隆厚何以克当孤

危

41

之迹去
国十年间关险阻无所
不
至拳拳孤忠今乃见察
第
深感泣今录
诏书并谢表札子去恐

不知也纲衰病日加不
复
堪为世用然静而谋之
则
有暇矣近于所寓僧舍
之
侧葺小圃莳花种药
为经行游息之所戏作

释 文

不知也纲衰病日加不
复
堪为世用然静而谋之
则
有暇矣近于所寓僧舍
之
侧葺小圃莳花种药
为经行游息之所戏作

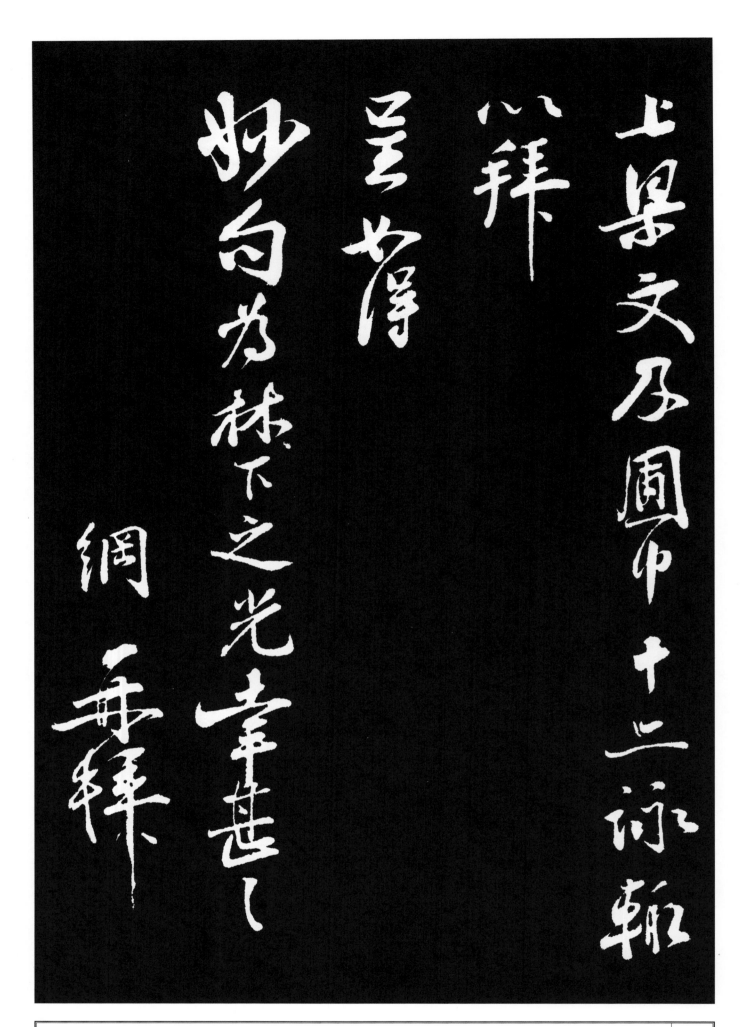

释文

上梁文及圖中十二咏
辄
以拜
呈如得
妙句为林下之光幸甚
幸甚
纲再拜

宋王之望書

季恩通判学士尊親

日薄寒伏惟台

美静童賊事並又一出今必

已了可作一书与李承

宣恳

渠或恐奏功薄沾赏典

也

漆器见买近得十五哥

书报

浙东早禾大熟秋间亦

旱所

谕戌兵六月间作札子

禀

庙堂七月间札下田侯

施行李

淡再俟遠辱

宋張浚書

百一哥弟妹進茂老
妻兒女次問有妾
無外服餌藥須
面見方傳

宋張浚書
西見方傳

百一哥弟妹进茂老
妻儿女次问有妾
无外服饵药须
面见方传
宋张浚书
张浚《远辱手翰帖》
浚再启远辱

释　文

手翰良佩
勤厚治郡無補丐祠蒙
允荷
上厚恩錫以
異數方具牢辭未知所

释文

手翰良佩
勤厚治郡无补丐祠蒙
允荷
上厚恩锡以
异数方具牢辞未知所

報行李已出城謀為湖湘寓居之計筆脯為況至感至感益遠會集唯祈加衛浚再啟

释文

报行李已出城谋为湖
湘
寓居之计
笔脯为况至感至感益
远
会集唯祈
加卫浚再启

宋趙鼎書

具以罪名至重不敢復當郡寄尋具

奏陳未賜

俞允區區之私不免再陳悃愊伏望

鈞慈曲垂

宋赵鼎书

赵鼎《郡寄帖》

鼎以罪名至重不敢复
当郡寄寻具
奏陈未赐
俞允区区之私不免再
陈悃愊伏望
钧慈曲垂

贊助俾遂所請實荷
終始之賜鼎方在罪籍不敢時以書
憐察
右謹具
呈伏候

赞助俾遂所请实荷
终始之赐鼎方在罪籍
不敢时以书
至行阙并幸
怜察
右谨具
呈伏候

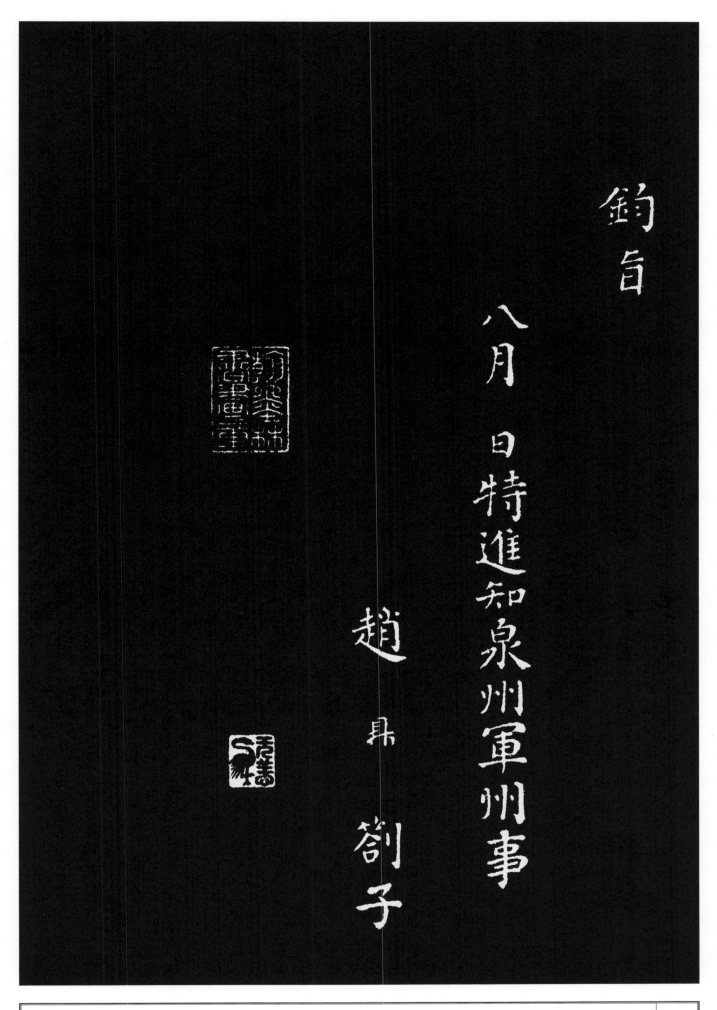

释文

钧旨
八月　日特进知泉州
军州事
赵鼎札子

宋韓世忠書

蕊咨目再拜啓
總領少卿台座近專遣
人上狀
諒巳得達聽瑩秋暑尚煩伏惟
神相
公忠

释 文

宋韩世忠书
韩世忠《总领帖》
世忠咨目再拜启
总领少卿台座近专遣
人上状
谅已得达听莹秋暑尚
烦伏惟
神相
公忠

台候萬福世忠濫叨政務無補於
朝尚阻
良睽切冀仰副
眷倚
以時珍厚謹上狀不宣

释 文

台候万福世忠滥叨政
务无补于
朝尚阻
良晤切冀仰副
眷倚
以时珍厚谨上状不宣

總領少卿台座　世忠咨目再拜啓

世忠咨目再拜启
总领少卿台座

宋孙觌書

觌頓首再拜三時不接
言侍區區系心而以老罷

不能自致於竿牘之閒必

諒此意也

牙兵傳教益佩

宋孙觌书

孙觌《致务德知府学士
尺牍》

觌顿首再拜三时不接
言侍区区系心而以老
罢
不能自致于竿牍之间
必
谅此意也
牙兵传教益佩

存省具審薄寒
台候勝常
公官簿應在諸公之右而
留滯一州金屬謂何必
秋
防之故遂稽新拜也不
宣

释文

存省具审薄寒
台候胜常
公官簿应在诸公之右
而
留滞一州金属谓何必
秋
防之故遂稽新拜也不
宣

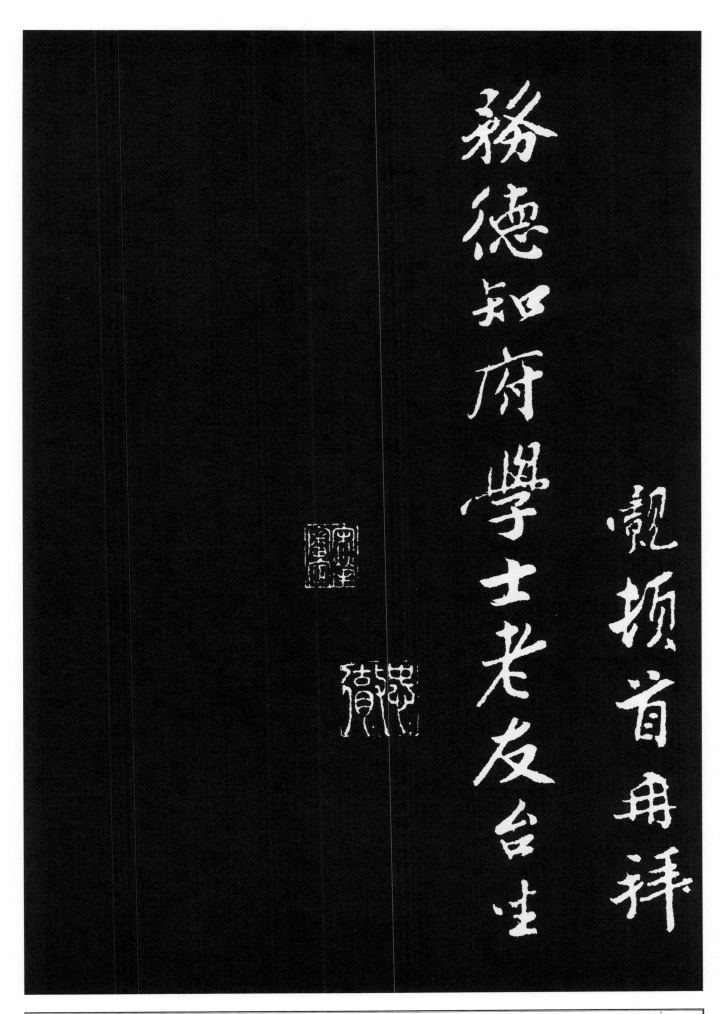

释文

觐顿首再拜
务德知府学士老友台
坐

宋王份書

份頓首啟比辰薄寒

伏惟

尊履蒙福自抵

肇穀日困多事既已

縣職復未獲遂趨謁

宋王份书
王份《薄寒帖》
份顿首启比辰薄寒
伏惟
尊履蒙福自抵
辇穀日困多事既已
视职复未获遂趋谒

释文

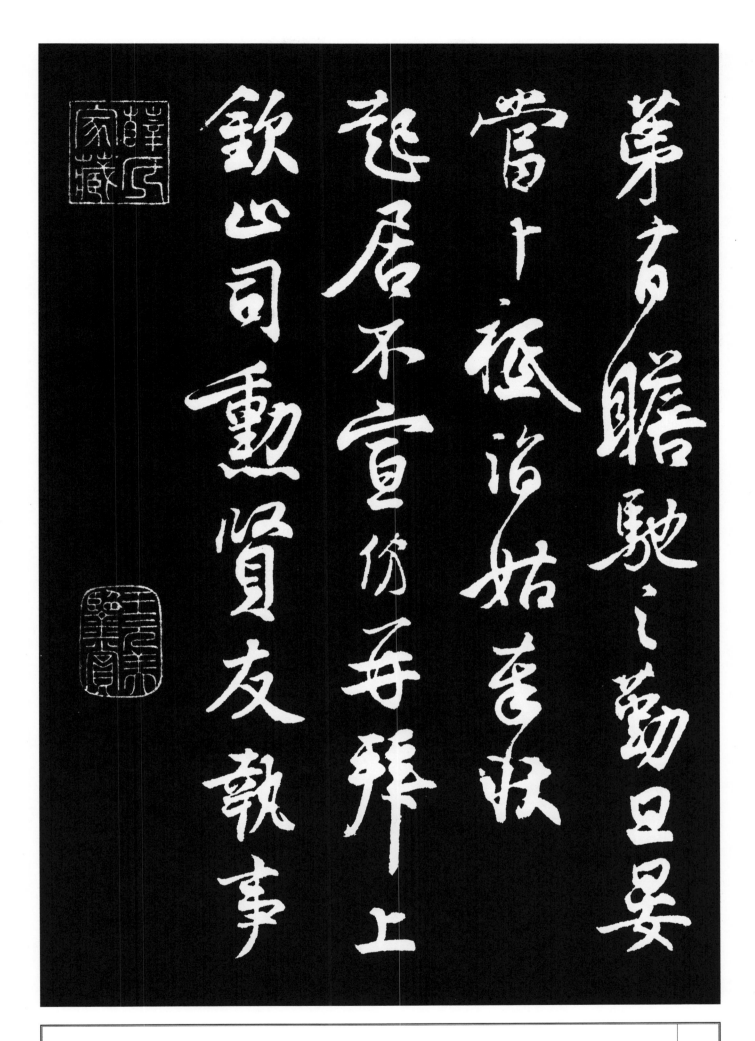

宋蒋燦書

兔井橋邊鹳首橫過逢仍怯

近鄉情路人失喜交頭語鄰犬

何知掉尾迎重到雲房鷺落莫

直須金闕早崇成百年香火追

宋蒋灿书
蒋灿《书诗帖》
兔井桥边鹳首横过逢
仍怯
近乡情路人失喜交头
语邻犬
何知掉尾迎重到云房
惊落莫
直须金阙早崇成百年
香火追

释 文

先志始信吾宗世濟榮
慣見琳宮全盛時碣未荒
梗
倍傷悽虛堂不復瞻
遺蹟（先考通奉書壁
在八蔣院今不復存）
敗壁繞
容覓舊題（伯考樞密
太師題三史院僅留數
字）

释文

先志始信吾宗世济荣
惯见琳宫全盛时碣未
荒梗
倍伤凄虚堂不复瞻
遗迹（先考通奉书壁
在八蒋院今不复存）
败壁才
容觅旧题（伯考枢密
太师题三史院仅留数
字）

帝傅前修皆榘矱雲孫後

裔合攀躋興衰補弊應商

略徙倚修廊日欲西

沖寂觀去南莊數里肇

建於有唐逮今數百年中

释文

帝傅前修皆矩矱云孙
后
裔合攀跻兴衰补弊应
商
略徙倚修廊日欲西
冲寂观去南庄数里肇
建于有唐逮今数百年
中

间衰弊吾家
曾初太傅公为司出纳
且主
盟兴起之相继累世不
坠兵
火之后殿宇久废弗理
房舍
荒寂寥今再至不胜感
叹

间衰弊吾家
曾祖太傅公为司出纳
且主
盟兴起之相继累世不
坠兵
火之后殿宇久废弗理
房舍
荒寂寥今再至不胜感
叹

故作二诗

绍兴甲子季秋乙亥蒋璨拜呈

宋吴说书

说顿首上启区区叙

故作二诗
绍兴甲子季秋乙亥蒋
璨拜呈
宋吴说书
吴说《区区叙慰帖》
说顿首上启区区叙

慰之具右疏即日凝凛不审
孝履何似未由一造
庐次唯冀
节抑哀苦以承
家世寄託之重不胜至望谨
奉启不宣说顿首上启

慰已具右疏即日凝凛
不审
孝履何似未由一造
庐次唯冀
节抑哀苦以承
家世寄托之重不胜至
望谨
奉启不宣说顿首上启

67

大孝宣教苦次

説

孫内

門内眷聚伏想

長少均恊多慶

賢婿以未接識不及別状挙累

吴说《门内帖》

大孝宣教苦次
说拜问
门内眷聚伏想
长少均协多庆
贤婿以未接识不及别
状挚累

辈乘二巨舰转江入淮
旬颇
迟迟今犹未至次弟经
由高沙
儿辈若知
良臣在彼必往请见大
儿子近
堂差泰州如皋监盐偶
得见
阙便来赴官朝夕先过
此相聚

释　文

数日而后之任仲子调
真州推官
尚有一年阙叔子岳祠
满已一年
半未得赴部同二季随
骨肉
俱来
贤嗣昆仲一一均福说
拜问

說頓首再拜昨晚特枉

誨翰適赴食歸已暮不

即裁報皇恐皇恐閡夕不審

台侯何似

寵速佩

釋 文

吴说《昨晚帖》

说顿首再拜昨晚特枉
诲翰适赴食归已暮不
即裁报皇恐皇恐阅夕
不审
台候何似
宠速佩

释　文

眷意之渥岂胜铭戢区
区
并迟瞻叙适在它舍
修致率略幸察不宣
说顿首再拜
御带观察尊亲

侍史

宋張孝祥書

士祥 再拜上问

多寒上下均有休祥此

间岂无委之也舍

意偶得汝秘椀楪一
副宰檑木弩檐极佳十
条
谩致欲寻香去乃绝
无之盖广东有香而
广西盖不产也

李祥再上

宋康與之書

兴之 上覆

宫使尚書先生台席兴之達去

孝祥再拜上问
宋康与之书
康与之《宫使帖》
与之上覆
宫使尚书先生台席与
之违去

释文

门下忽将两月驰情拳
拳日
夕以之庚伏炎酷共惟
燕居优游
神物协相
台候动止万福　与之
远赖
辉庇粗尔遣免未即

侍見敢祈
珍育行贗
寵異謹奉啟承
記曹不宣與之上覆
宮使尚書先生 台席
謹空

侍见敢祈
珍育行贗
宠异谨奉启承
记曹不宣与之上覆
宫使尚书先生 台席
谨空

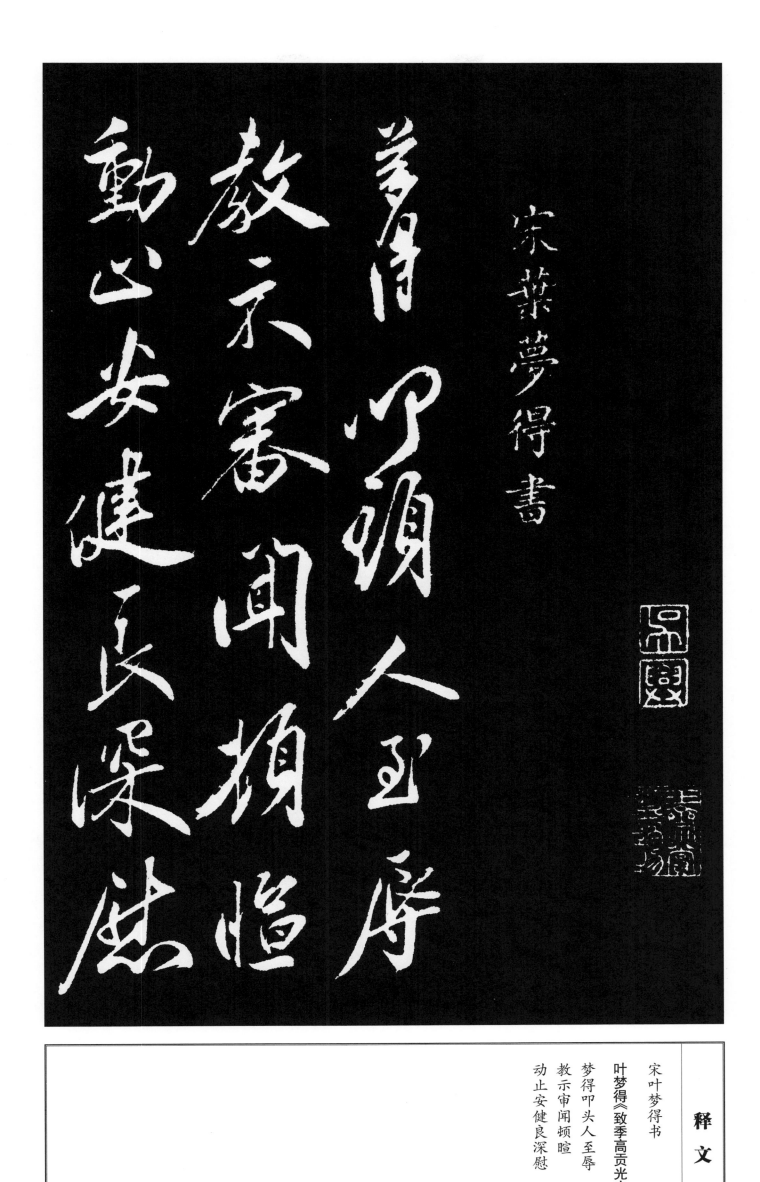

释　文

宋叶梦得书

叶梦得《致季高贡光亲契》

梦得叩头人至辱

教示审闻顿暄

动止安健良深慰

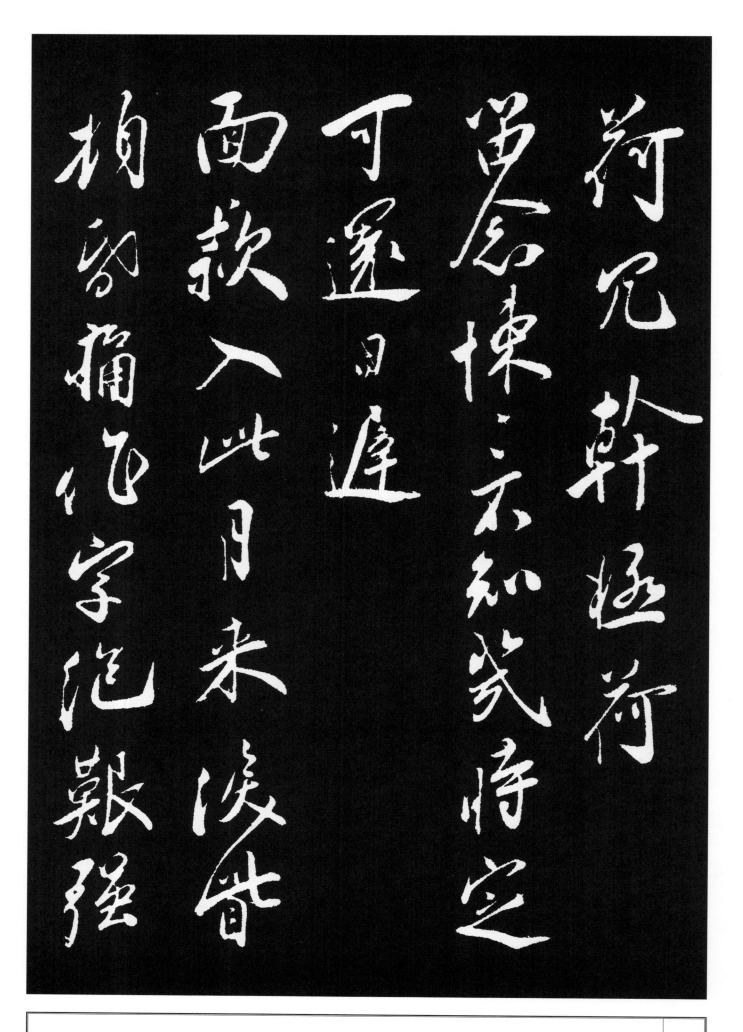

荷冗干极荷
留念悚悚不知几时定
可还日迟
面款入此月来泪眦
顿昏痛作字绝艰强

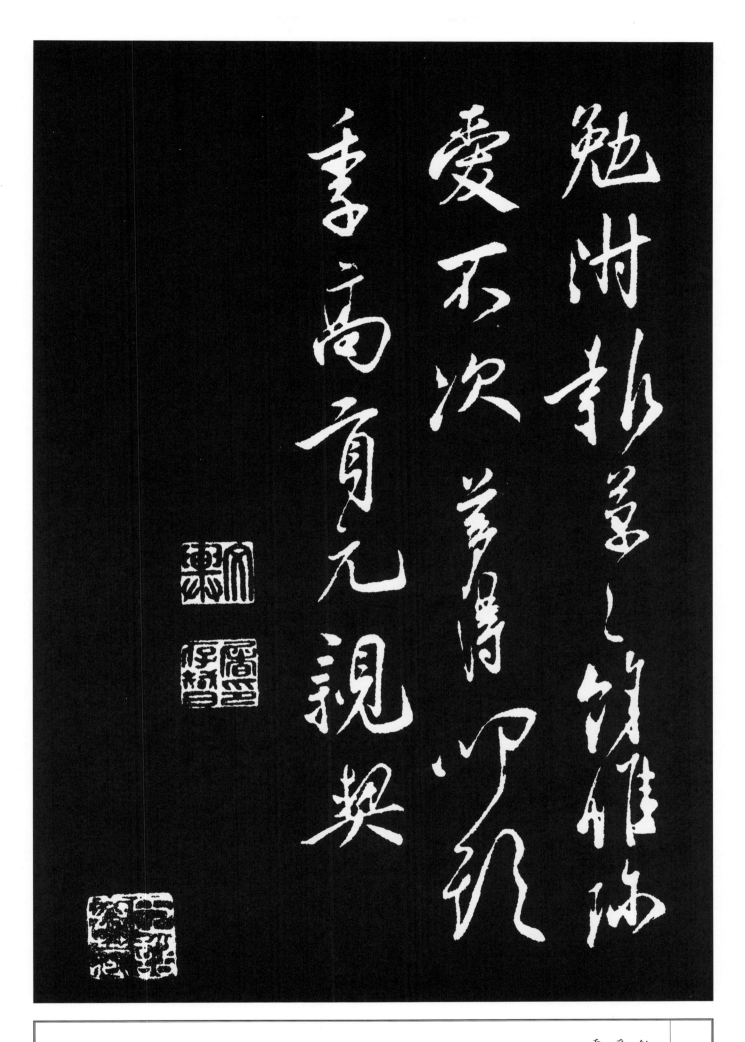

释文

勉附报草余惟珍
爱不次梦得叩头
季高贡元亲契

图书在版编目（CIP）数据

钦定三希堂法帖 . 十六 / 陆有珠主编 . -- 南宁 : 广西
美术出版社 , 2023.12
ISBN 978-7-5494-2719-2

Ⅰ . ①钦… Ⅱ . ①陆… Ⅲ . ①汉字—法帖—中国—北
宋 Ⅳ . ① J292.21

中国国家版本馆 CIP 数据核字（2023）第 214126 号

钦定三希堂法帖（十六）
QINDING SANXITANG FATIE SHILIU

主　　编：陆有珠
编　　者：陆必优
出 版 人：陈　明
责任编辑：白　桦
助理编辑：龙　力
装帧设计：苏　巍
责任校对：卢启媚
审　　读：陈小英
出版发行：广西美术出版社
地　　址：广西南宁市望园路 9 号（邮编：530023）
网　　址：www.gxmscbs.com
印　　制：南宁市和诚印务有限公司
开　　本：787 mm×1092 mm　1/8
印　　张：10.25
字　　数：100 千字
出版日期：2024 年 1 月第 1 版第 1 次印刷
书　　号：ISBN 978-7-5494-2719-2
定　　价：56.00 元